CW01461105

20

7

6

9

8

1

21

14

15

16

10

3

5

17

11

2

4

12

13

18

19

22

23

24

25

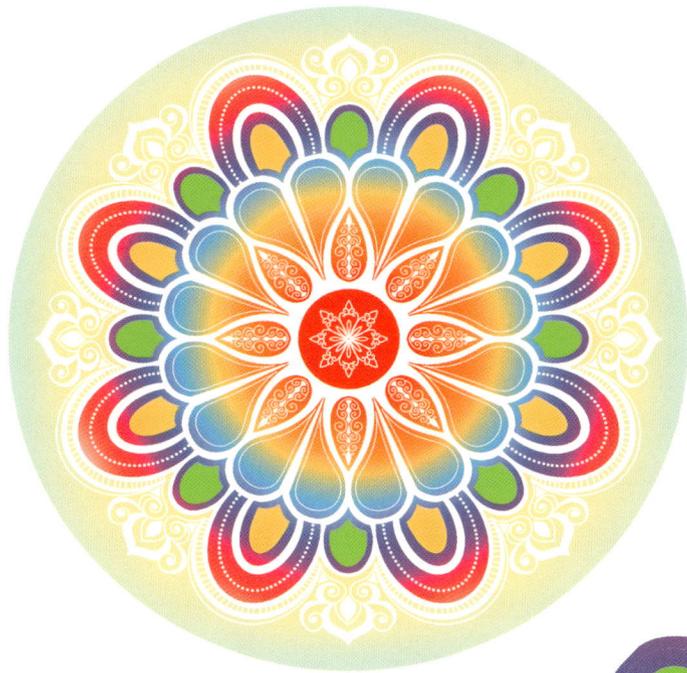

1

2

3

4

5

6

7

8

9

10

11

12

13

14

15

16

19

21

23

25

17

18

20

22

24

18

19

10

17

11

25

20

9

8

16

7

3

12

6

4

24

21

5

15

13

14

23

22

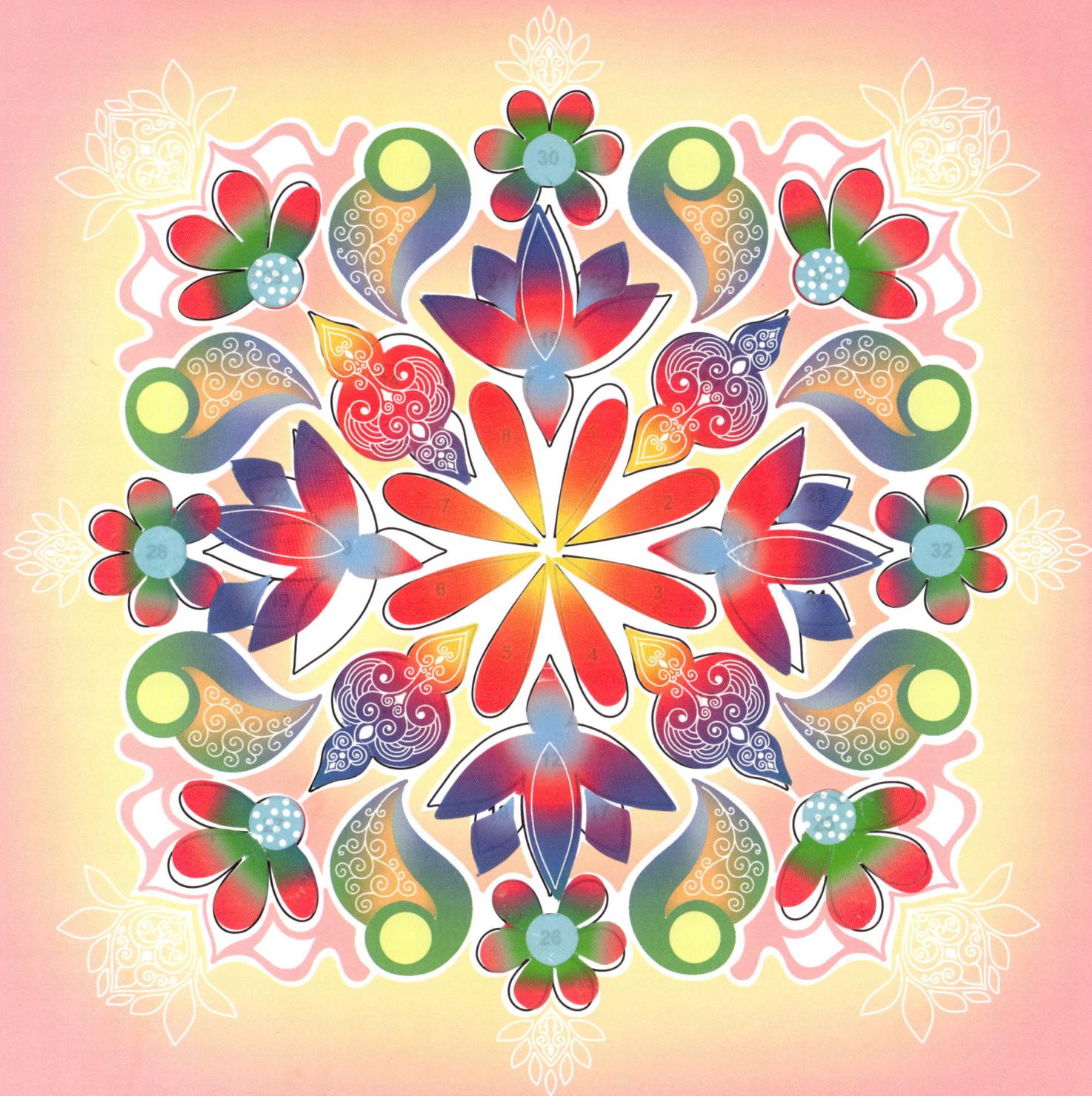

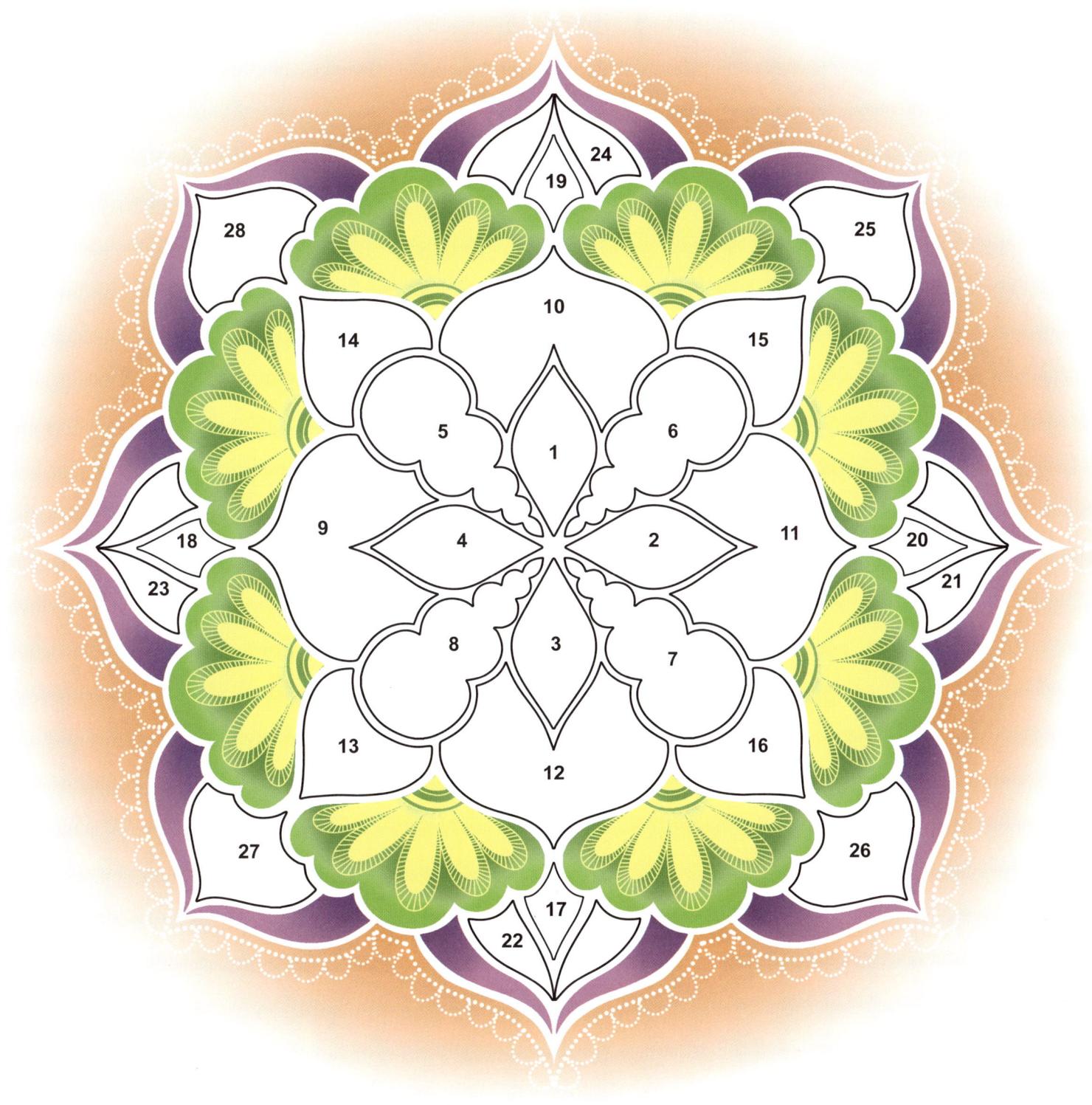

28

24

25

19

10

14

15

5

6

1

18

9

4

2

11

20

23

21

8

3

7

13

12

16

27

26

17

22

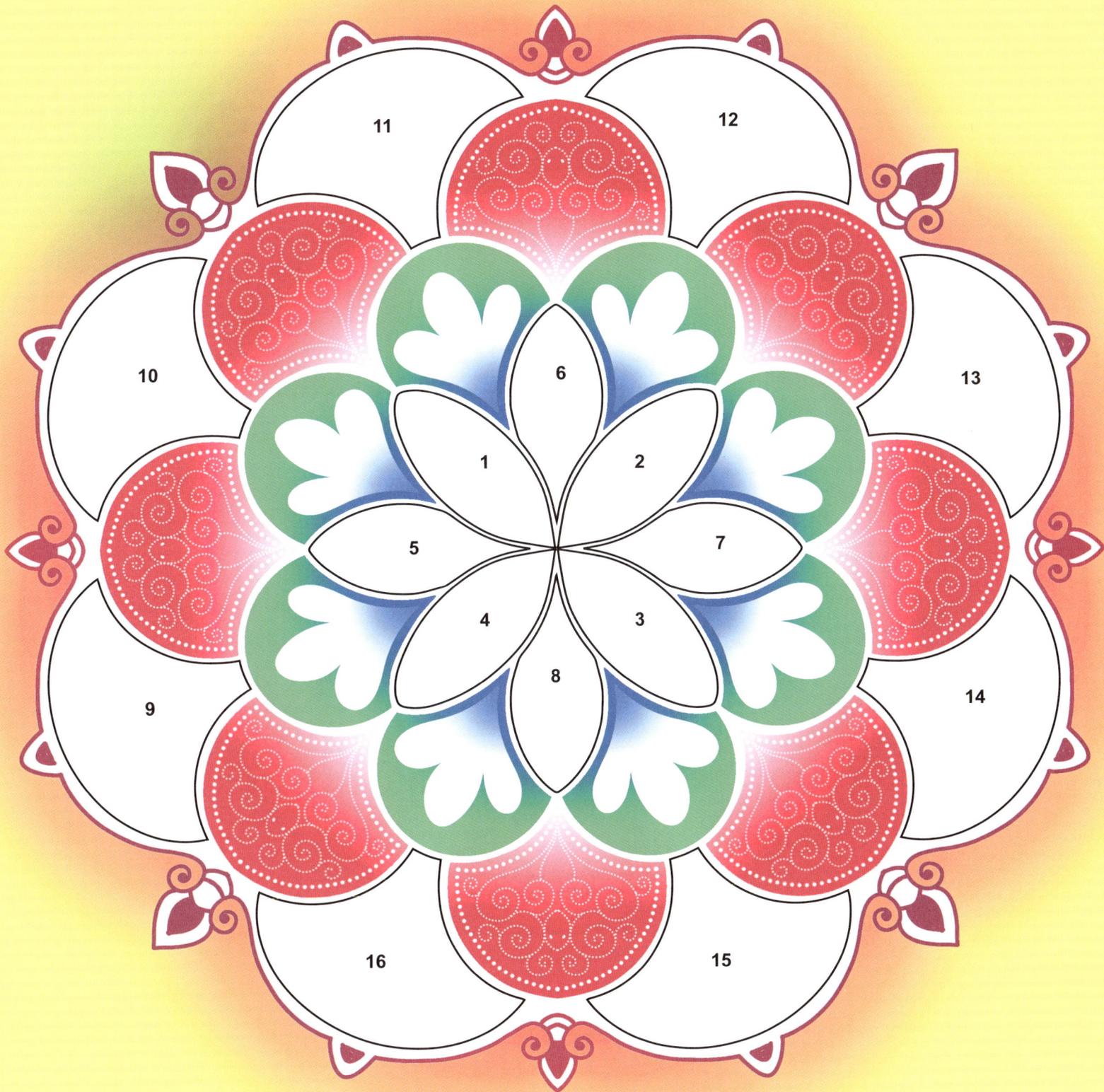

11

12

10

13

6

1

2

5

7

9

14

4

3

8

16

15

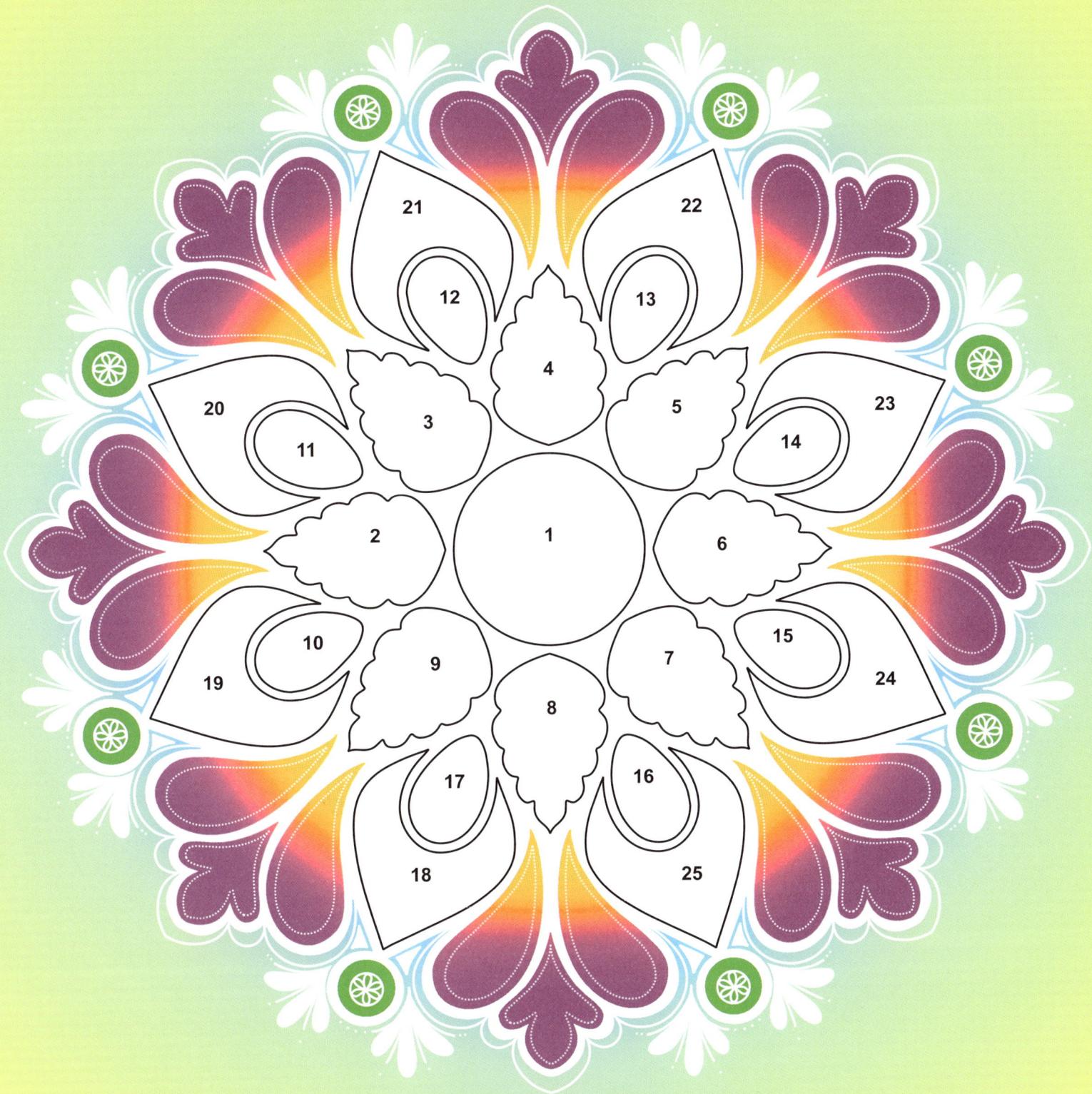

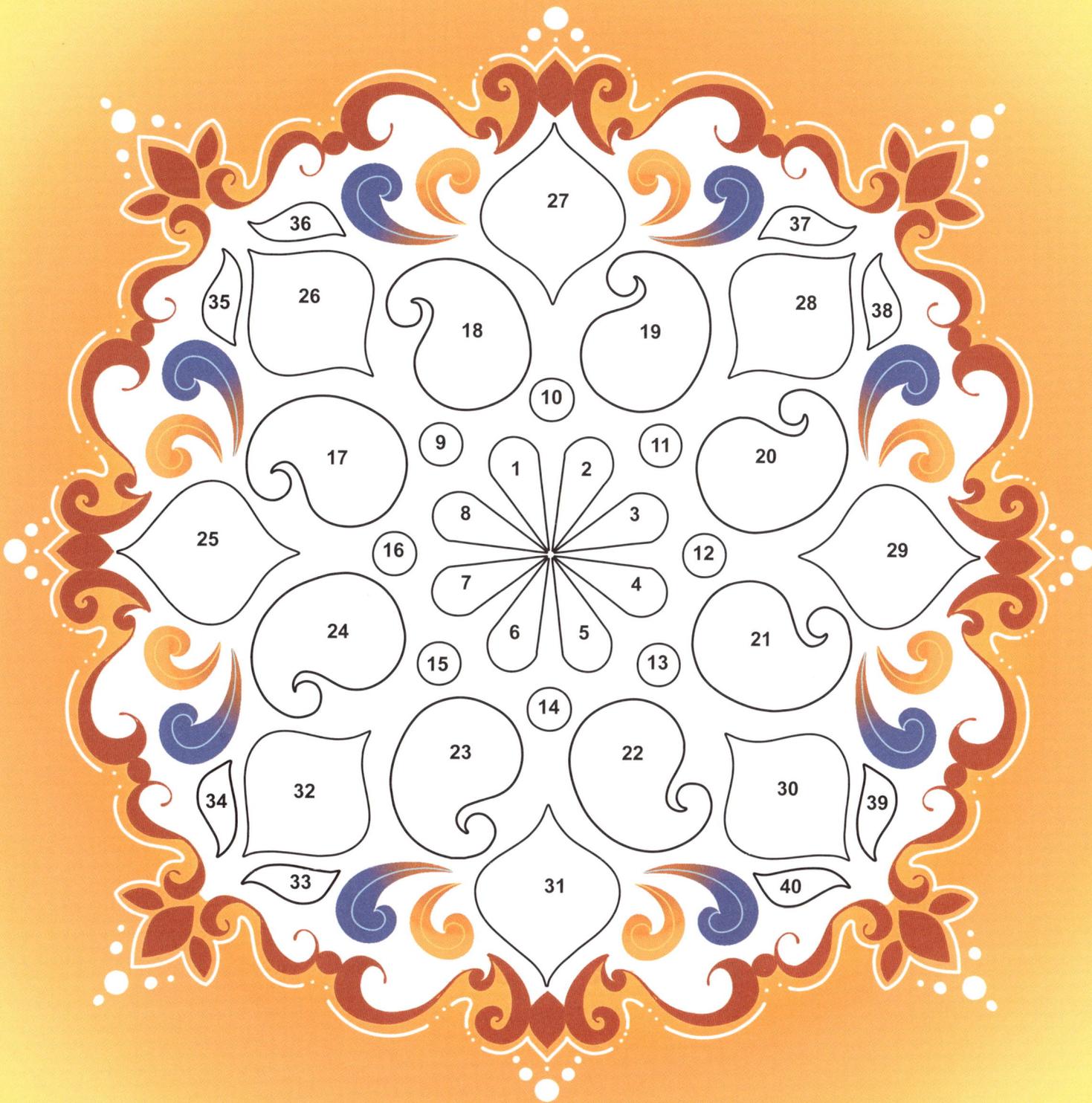

36

27

37

35

26

18

19

28

38

10

9

17

11

20

25

1

2

8

3

16

7

4

12

29

24

6

5

15

13

21

14

23

22

34

32

30

39

33

31

40

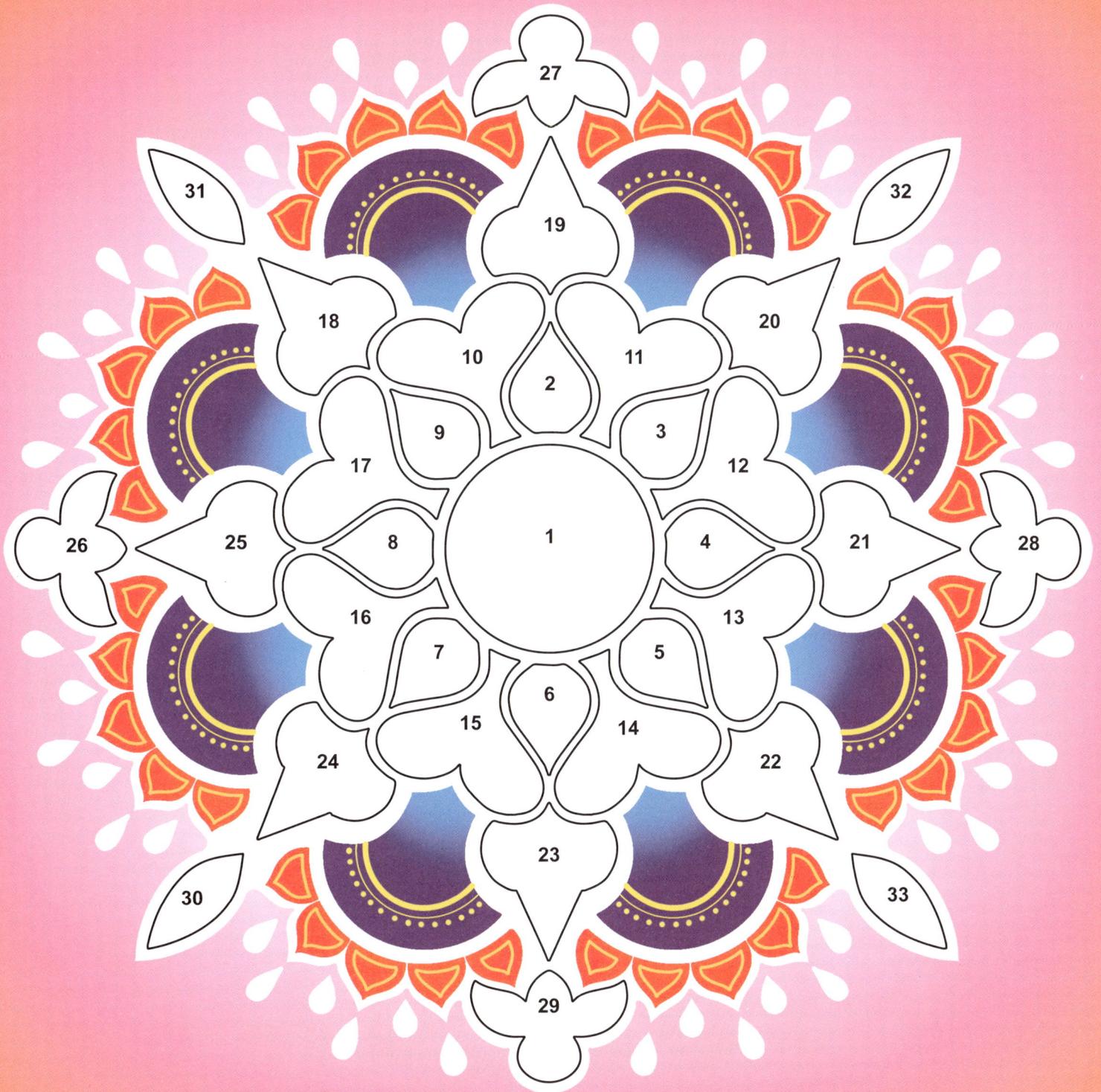

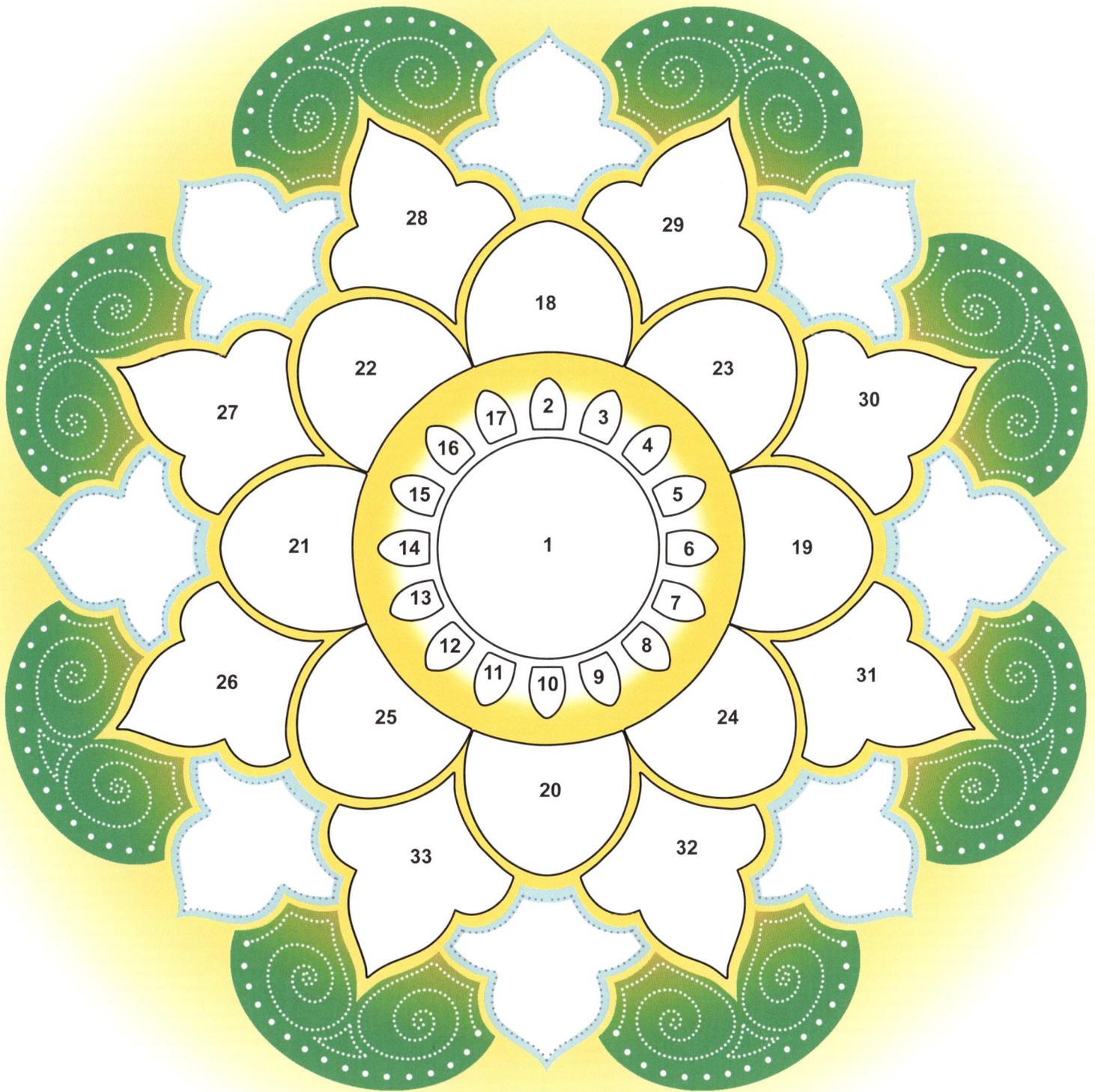

1

18

17

28

20

10

1

2

29

3

18

9

1

3

29

3

18

9

1

3

29

3

18

9

1

3

29

3

18

9

1

3

29

3

18

9

1

3

29

3

18

9

1

3

29

3

18

9

1

3

29

3

18

9

1

3

29

3

18

9

1

3

29

3

18

9

1

3

29

3

18

9

1

3

29

3

18

9

1

3

29

3

18

9

1

3

29

3

18

9

1

3

29

3

18

9

1

3

29

3

18

9

1

3

29

3

18

9

1

3

29

3

18

9

1

3

29

3

18

9

1

3

29

3

18

9

1

3

29

3

18

9

1

3

29

3

18

9

1

3

29

3

18

9

1

3

29

3

18

9

1

3

29

3

18

9

1

3

29

3

18

9

1

3

29

3

18

9

1

3

29

3

18

9

1

3

29

3

18

9

1

3

29

3

18

9

1

3

29

3

18

9

1

3

29

3

18

9

1

3

29

3

18

9

1

3

29

3

18

9

1

3

29

3

18

9

1

3

29

3

18

9

1

3

29

3

18

9

1

3

29

3

18

9

1

3

29

3

18

9

1

3

29

3

18

9

1

3

29

3

18

9

1

3

29

3

18

9

1

3

29

3

18

9

1

3

29

3

18

9

1

3

29

3

18

9

1

3

29

3

18

9

1

3

29

3

18

9

1

3

29

3

18

9

1

3

29

3

18

9

1

3

29

3

18

9

1

3

29

3

18

9

1

3

29

3

18

9

1

3

29

3

18

9

1

3

29

3

18

9

1

3

29

3

18

9

1

3

29

3

18

9

1

3

29

3

18

9

1

3

29

3

18

9

19

18

10

11

20

17

9

2

12

25

8

3

21

7

4

16

6

5

13

24

15

14

22

23

1

2

3

4

5

13

6

7

8

14

9

10

16

21

15

26

11

12

22

25

28

18

19

20

23

24

27

5

1

6

2

7

3

4

9

11

13

15

10

12

8

14

16

1

2

3

4

5

7

6

9

8

19

18

21

22

20

25

23

24

12

13

10

11

17

16

14

15

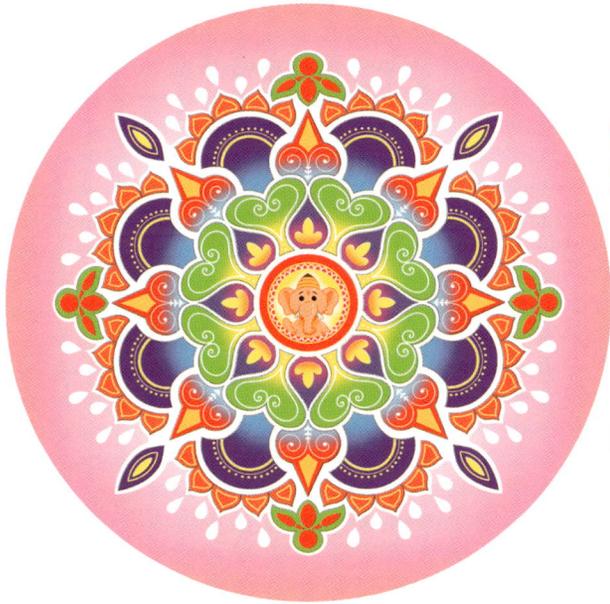

1

18

19

20

21

22

23

24

25

26

32

33

27

29

30

31

28

2

3

4

5

6

7

8

9

10

11

12

13

14

15

16

17

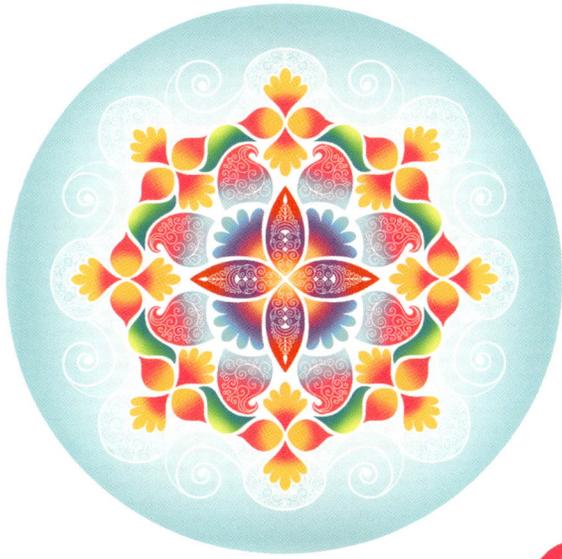

1

8

9

2

3

4

6

5

17

15

10

12

11

14

16

13

20

19

18

23

22

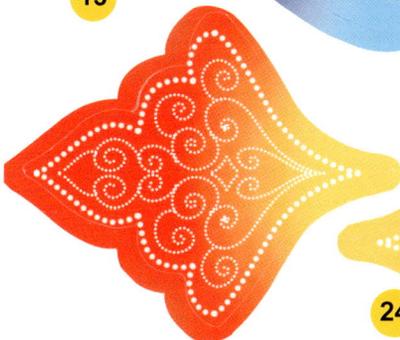

25

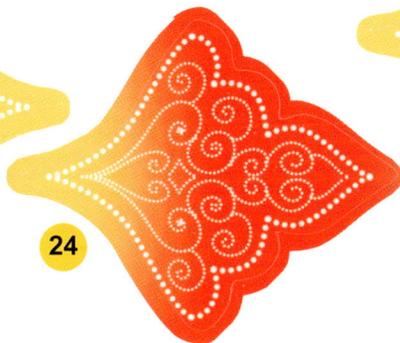

24

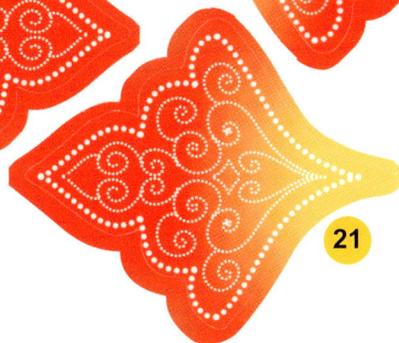

21